zhōng　　yīng　　wén

中英文版
基礎級

華語文書寫能力
習字本

依國教院三等七級分類，
含英文釋意及筆順練習。

2

Chinese × English

編者序

　　自 2016 年起，朱雀文化一直經營習字帖專書。6 年來，我們一共出版了 10 本，雖然沒有過多的宣傳、縱使沒有如食譜書、旅遊書那樣大受青睞，但銷量一直很穩定，在出版這類書籍的路上，我們總是戰戰兢兢，期待把最正確、最好的習字帖專書，呈現在讀者面前。

　　這次，我們準備做一個大膽的試驗，將習字帖的讀者擴大，以國家教育研究院邀請學者專家，歷時 6 年進行研發，所設計的「臺灣華語文能力基準（Taiwan Benchmarks for the Chinese Language，簡稱 TBCL）」為基準，將其中的三等七級 3,100 個漢字字表編輯成冊，附上漢語拼音、筆順及每個字的英文解釋，希望對中文字有興趣的外國人，輕鬆學寫字。

　　這一本中英文版的依照三等七級出版，第一～第三級為基礎版，分別有 246 字、258 字及 297 字；第四～第五級為進階版，分別有 499 字及 600 字；第六～第七級為精熟版，各分別有 600 字。這次特別分級出版，讓讀者可以循序漸進地學習之外，也不會因為書本的厚度過厚，而導致不好書寫。

　　基礎版的字是根據經常使用的程度，以筆畫順序而列，讀者可以由淺入深，慢慢練習，是一窺中文繁體字之美的最佳範本。希望本書的出版，有助於非以華語為母語人士學習，相信每日 3 ～ 5 字的學習，能讓您靜心之餘，也品出學寫中文字的快樂。

編輯部

目錄 *content*

如何使用本書 *How to use*

本書獨特的設計，讀者使用上非常便利。本書的使用方式如下，讀者可以先行閱讀，讓學習事半功倍。

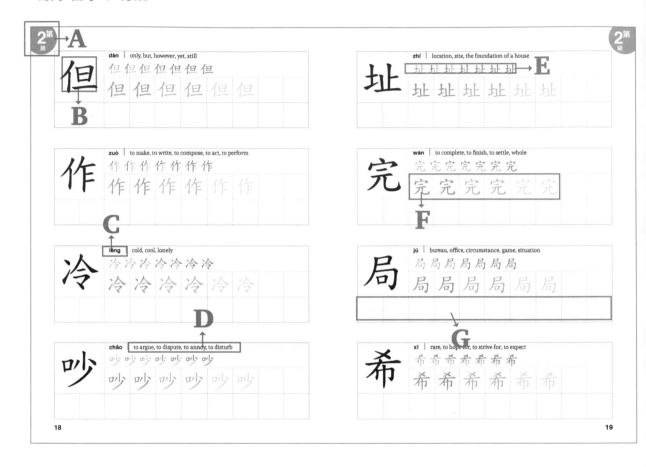

A. **級數：**明確的分級，讀者可以了解此冊的級數。

B. **中文字：**每一個中文字的字體。

C. **漢語拼音：**可以知道如何發音，自己試著練看看。

D. **英文解釋：**該字的英文解釋，非以華語為母語人士可以了解這字的意思；而當然熟悉中文者，也可以學習英語。

E. **筆順：**此字的寫法，可以多看幾次，用手指先行練習，熟悉此字寫法。

F. **描紅：**依照筆順一個字一個字描紅，描紅會逐漸變淡，讓練習更有挑戰。

G. **練習：**描紅結束後，可以自己練習寫寫看，加深印象。

練字的
基本 功

練習寫字前的準備 *To Prepare*

在開始使用這本習字帖之前，有些基本功需要知曉。中文字不僅發音難，寫起來更是難，但在學習之前，若能遵循一些注意事項，相信有事半功倍效果。

◆ 安靜的地點，愉快的心情

寫字前，建議選擇一處安靜舒適的地點，準備好愉快的心情來學寫字。心情浮躁時，字寫不好也練不好。因此寫字時保持良好的心境，可以有效提高寫字、認字的速度。而安靜的環境更能為有效學習加分。

◆ 正確坐姿

❶ 坐正坐直：身體不要前傾或後仰，更不要駝背，甚至是歪斜一邊。屁股坐好坐滿椅子，讓身體跟大腿成 90 度，需要時不妨拿個靠背墊讓自己坐好。

❷ 調整座椅高度：座椅與桌子的高度要適宜，建議手肘與桌面同高，且坐好時，身體與桌子的距離約在一個拳頭為佳。

❸ 雙腳能舒服的平放地面：除了手肘與桌面要同高外，雙腳與地面也要注意。建議雙腳能舒服的平踏地面，如果不行，建議可以用一個腳踏板來彌補落差。

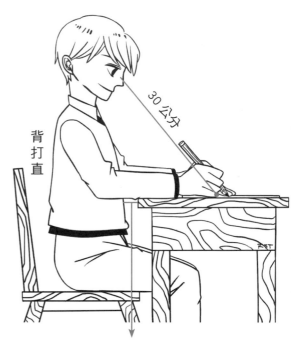

背打直

30 公分

腹部與書桌保持一個拳頭距離

◆ 握筆姿勢

❶ 大拇指以右半部指腹接觸筆桿，輕鬆地自然彎曲。

❷ 食指最末指節要避免過度彎曲，讓握筆僵硬。

❸ 筆桿依靠在中指的最後一個指節，中指則與後兩指自然相疊不分離。

❹ 掌心是空的，手指不能貼著掌心。

❺ 筆斜靠於食指根部，勿靠著虎口。

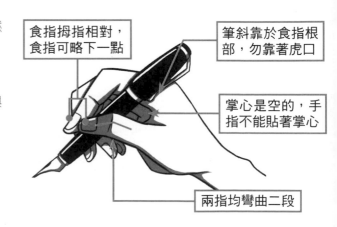

食指拇指相對，
食指可略下一點

筆斜靠於食指根部，勿靠著虎口

掌心是空的，手指不能貼著掌心

兩指均彎曲二段

◆ 基礎筆畫

「筆畫」觀念在學寫中文字是相當重要的，如果筆畫的觀念清楚，之後面對不同的字，就能順利運筆。因此，建議讀者在進入學寫中文字之前，先從「認識筆畫」開始吧！

一	丨	丶	ノ	㇀	㇏	㇇	㇄	㇖	㇆
橫	豎	點	撇	挑	捺	橫折	豎折	橫鉤	橫撇
一	丨	丶	ノ	㇀	㇏	㇇	㇄	㇖	㇆
一	丨	丶	ノ	㇀	㇏	㇇	㇄	㇖	㇆
一	丨	丶	ノ	㇀	㇏	㇇	㇄	㇖	㇆

豎挑	豎鉤	斜鉤	臥鉤	彎鉤	橫折鉤	橫曲鉤	豎曲鉤	豎撇	橫斜鉤
亅	亅	乀	㇌	亅	乛	乙	乚	丿	乁

ㄥ	ㄥ	く	丶	ㄛ	ㄣ	ㄅ	ㄋ		
撇橫	撇挑	撇頓點	長頓點	橫折橫	豎橫折	豎橫折鈎	橫撇橫折鈎		
ㄥ	ㄥ	く	丶	ㄛ	ㄣ	ㄅ	ㄋ		
ㄥ	ㄥ	く	丶	ㄛ	ㄣ	ㄅ	ㄋ		
ㄥ	ㄥ	く	丶	ㄛ	ㄣ	ㄅ	ㄋ		

筆順基本原則

依據教育部《常用國字標準字體筆順手冊》基本法則，歸納的筆順基本法則有 17 條：

◆ **自左至右：**

凡左右並排結體的文字，皆先寫左邊筆畫和結構體，再依次寫右邊筆畫和結構體。

如：川、仁、街、湖

◆ **先橫後豎：**

凡橫畫與豎畫相交，或橫畫與豎畫相接在上者，皆先寫橫畫，再寫豎畫。

如：十、干、士、甘、聿

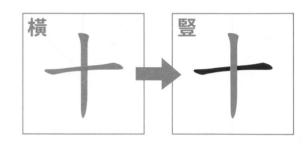

◆ **先上後下：**

凡上下組合結體的文字，皆先寫上面筆畫和結構體，再依次寫下面筆畫和結構體。

如：三、字、星、意

◆ **先撇後捺：**

凡撇畫與捺畫相交，或相接者，皆先撇而後捺。

如：交、入、今、長

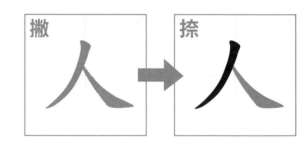

◆ **由外而內：**

凡外包形態，無論兩面或三面，皆先寫外圍，再寫裡面。

如：刀、勻、月、問

◆ **先中間，後兩邊：**

豎畫在上或在中而不與其他筆畫相交者，先寫豎畫。

如：上、小、山、水

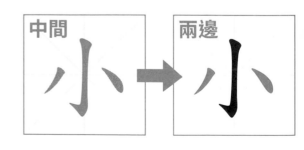

◆ 橫畫與豎畫組成的結構，最底下與豎畫相接的橫畫，通常最後寫。

如：王、里、告、書

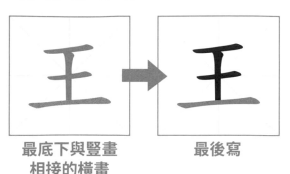

**最底下與豎畫
相接的橫畫** → **最後寫**

◆ 橫畫在中間而地位突出者，最後寫。

如：女、丹、母、毋、冊

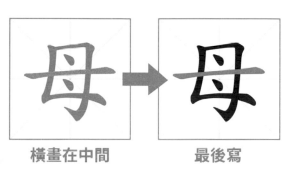

橫畫在中間 → **最後寫**

◆ 四圍的結構，先寫外圍，再寫裡面，底下封口的橫畫最後寫。

如：日、田、回、國

◆ 點在上或左上的先寫，點在下、在內或右上的，則後寫。

如：卜、為、叉、犬

**在上或左上的
先寫** **在下、在內
或右上的後寫**

◆ 凡從戈之字，先寫橫畫，最後寫點、撇。

如：戍、戒、成、咸

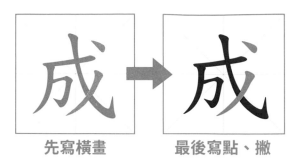

先寫橫畫 → **最後寫點、撇**

◆ 撇在上，或撇與橫折鉤、橫斜鉤所成的下包結構，通常撇畫先寫。

如：千、白、用、凡

◆ 橫、豎相交，橫畫左右相稱之結構，通常先寫橫、豎，再寫左右相稱之筆畫。

如：來、垂、喪、乘、酉

◆ 凡豎折、豎曲鉤等筆畫，與其他筆畫相交或相接而後無擋筆者，通常後寫。

如：區、臣、也、比、包

◆ 凡以 丶 為偏旁結體之字，通常 丶 最後寫。

如：廷、建、返、迷

◆ 凡下托半包的結構，通常先寫上面，再寫下托半包的筆畫。

如：凶、函、出

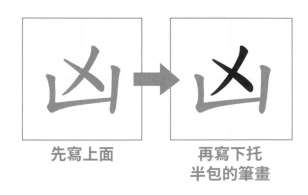

先寫上面 → **再寫下托
半包的筆畫**

◆ 凡字的上半或下方，左右包中，且兩邊相稱或相同的結構，通常先寫中間，再寫左右。

如：兜、學、樂、變、贏

中英文版
基礎級

2

了

le | clear, to finish, particle of completed action

了 了

了 了 了 了 了 了

刀

dāo | knife, old coin, measure

刀 刀

刀 刀 刀 刀 刀 刀

力

lì | strength, power, capability, influence

力 力

力 力 力 力 力 力

已

yǐ | already, finished, to stop, then, afterwards

已 已 已

已 已 已 已 已 已

才

cái | ability, talent, gift, just, only

才 才 才

才 才 才 才 才 才

內

nèi | inside

內 內 內 內

內 內 內 內 內 內

化

huà | to change, to convert, to reform, -ize

化 化 化 化

化 化 化 化 化 化

巴

bā | to desire, to wish for

巴 巴 巴 巴

巴 巴 巴 巴 巴 巴

jīn | a catty (about 600 grams), an axe, keen, shrewd

斤

斤 斤 斤 斤

斤 斤 斤 斤 斤 斤

mù | tree, wood, lumber, wooden

木

木 木 木 木

木 木 木 木 木 木

máo | hair, fur, feathers, coarse

毛

毛 毛 毛 毛

毛 毛 毛 毛 毛 毛

fù | father, dad

父

父 父 父 父

父 父 父 父 父 父

片

piàn | slice, splinter, page, strip

片 片 片 片

片 片 片 片 片 片

牙

yá | tooth, molar, fang, tusk, serrated

牙 牙 牙 牙

牙 牙 牙 牙 牙 牙

冬

dōng | winter, 11th lunar month

冬 冬 冬 冬 冬

冬 冬 冬 冬 冬 冬

功

gōng | achievement, good work, merit, service

功 功 功 功 功

功 功 功 功 功 功

學不可以已。

jiā | to add to, to increase, to augment

加

加 加 加 加 加

加 加 加 加 加 加

běi | north, northern, northward

北

北 北 北 北 北

北 北 北 北 北 北

kǎ | card, punch card, calorie

卡

卡 卡 卡 卡 卡

卡 卡 卡 卡 卡 卡

sī | to take charge of, to control, to manage, officer

司

司 司 司 司 司

司 司 司 司 司 司

市

shì | city, town, market, fair, to trade

市 市 市 市 市

市	市	市	市	市	市		

平

píng | flat, level, even, peaceful

平 平 平 平 平

平	平	平	平	平	平		

必

bì | surely, certainly, must, will

必 必 必 必 必

必	必	必	必	必	必		

末

mò | end, final, last, insignificant

末 末 末 末 末

末	末	末	末	末	末		

正

zhèng | straight, right, proper, correct, just, true

正 正 正 正 正

正 正 正 正 正 正

母

mǔ | mother, female elders, female

母 母 母 母 母

母 母 母 母 母 母

玉

yù | jade, gem, precious stone

玉 玉 玉 玉 玉

玉 玉 玉 玉 玉 玉

瓜

guā | melon, gourd, squash, cucumber

瓜 瓜 瓜 瓜 瓜

瓜 瓜 瓜 瓜 瓜 瓜

tián | field, farm, arable land, cultivated

田

田 田 田 田 田

田 田 田 田 田 田

shí | stone, rock, mineral

石

石 石 石 石 石

石 石 石 石 石 石

jiāo | to connect, to deliver, to exchange, to intersect, to mix

交

交 交 交 交 交 交

交 交 交 交 交 交

guāng | light, bright, brilliant, only, merely

光

光 光 光 光 光 光

光 光 光 光 光 光

quán | whole, entire, complete, to preserve

全 全 全 全 全 全

全 全 全 全 全 全

bīng | ice, ice-cold

冰 冰 冰 冰 冰 冰

冰 冰 冰 冰 冰 冰

gè | individual, each, every, all

各 各 各 各 各 各

各 各 各 各 各 各

xiàng | towards, direction, trend

向 向 向 向 向 向

向 向 向 向 向 向

huí | to return, to turn around, a time

回 回 回 回 回 回

回 回 回 回 回 回

rú | as, as if, like, such as, supposing

如 如 如 如 如 如

如 如 如 如 如 如

máng | busy, hurried, pressed for time

忙 忙 忙 忙 忙 忙

忙 忙 忙 忙 忙 忙

chéng | to accomplish, to become, to complete, to finish, to succeed

成 成 成 成 成 成

成 成 成 成 成 成

shōu | to collect, to gather, to harvest

收 收 收 收 收 收

收 收 收 收 收 收

cì | order, sequence, second, next, one after the other

次 次 次 次 次 次

次 次 次 次 次 次

mǐ | rice, millet, grain

米 米 米 米 米 米

米 米 米 米 米 米

yáng | sheep, goat

羊 羊 羊 羊 羊 羊

羊 羊 羊 羊 羊 羊

ròu | meat, flesh

肉 肉 肉 肉 肉 肉

肉 肉 肉 肉 肉 肉

sè | color, tint, hue, shade, beauty, form, sex

色 色 色 色 色 色

色 色 色 色 色 色

xíng | to go, to walk, to move, professional

行 行 行 行 行 行

行 行 行 行 行 行

bó | older brother, father's elder brother, sir, sire, count

伯 伯 伯 伯 伯 伯 伯

伯 伯 伯 伯 伯 伯

dàn | only, but, however, yet, still

但

但但但但但但但

但 但 但 但 但 但

zuò | to make, to write, to compose, to act, to perform

作

作作作作作作作

作 作 作 作 作 作

lěng | cold, cool, lonely

冷

冷冷冷冷冷冷冷

冷 冷 冷 冷 冷 冷

chǎo | to argue, to dispute, to annoy, to disturb

吵

吵吵吵吵吵吵吵

吵 吵 吵 吵 吵 吵

址

zhǐ | location, site, the foundation of a house

址 址 址 址 址 址 址

址 址 址 址 址 址

完

wán | to complete, to finish, to settle, whole

完 完 完 完 完 完 完

完 完 完 完 完 完

局

jú | bureau, office, circumstance, game, situation

局 局 局 局 局 局 局

局 局 局 局 局 局

希

xī | rare, to hope for, to strive for, to expect

希 希 希 希 希 希 希

希 希 希 希 希 希

不經過琢磨，寶石也不會發光。

chuáng | bed, couch, framework, chassis

床

床床床床床床床

床 床 床 床 床 床

wàng | to forget, to miss, to neglect, to overlook

忘

忘忘忘忘忘忘忘

忘 忘 忘 忘 忘 忘

bǎ | to grasp, to hold, to guard, to take, handle

把

把把把把把把把

把 把 把 把 把 把

gèng | more, further, to shift, to alternate, to modify

更

更更更更更更更

更 更 更 更 更 更

李

lǐ | plum, luggage, surname

李 李 李 李 李 李 李

李 李 李 李 李 李

汽

qì | gasoline, steam, vapor

汽 汽 汽 汽 汽 汽 汽

汽 汽 汽 汽 汽 汽

言

yán | words, speech, to speak, to say

言 言 言 言 言 言 言

言 言 言 言 言 言

豆

dòu | beans, peas, bean-shaped

豆 豆 豆 豆 豆 豆 豆

豆 豆 豆 豆 豆 豆

shēn | body, torso, person, pregnancy

身 身 身 身 身 身 身

身 身 身 身 身 身

qí | his, her, its, their, that

其 其 其 其 其 其 其 其

其 其 其 其 其 其

shǐ | to begin, to start, beginning

始 始 始 始 始 始 始

始 始 始 始 始 始

dìng | to decide, to fix, to settle, to order, definite, fixed, sure

定 定 定 定 定 定 定 定

定 定 定 定 定 定

宜

yí | fitting, proper, right, what one should do

宜宜宜宜宜宜宜宜

宜 宜 宜 宜 宜 宜

往

wǎng | to go, to depart, past, former

往往往往往往往往

往 往 往 往 往 往

怕

pà | to fear, to be afraid of, apprehensive

怕怕怕怕怕怕怕怕

怕 怕 怕 怕 怕 怕

或

huò | or, either, else, maybe, perhaps, possibly

或或或或或或或或

或 或 或 或 或 或

拍 | **pāi** | to clap, to tap, to hit, to beat, to slap, beat, rhythm

拍 拍 拍 拍 拍 拍 拍 拍

拍 拍 拍 拍 拍 拍

放 | **fàng** | to release, to liberate, to free

放 放 放 放 放 放 放 放

放 放 放 放 放 放

易 | **yì** | to change, to exchange, to trade, simple, easy

易 易 易 易 易 易 易 易

易 易 易 易 易 易

林 | **lín** | forest, grove, surname

林 林 林 林 林 林 林 林

林 林 林 林 林 林

河

hé | river, stream

河河河河河河河河

河 河 河 河 河 河

泳

yǒng | to swim, to dive

泳泳泳泳泳泳泳泳

泳 泳 泳 泳 泳 泳

物

wù | thing, substance, matter, creature

物 物 物 物 物 物 物 物

物 物 物 物 物 物

狗

gǒu | dog

狗狗狗狗狗狗狗狗

狗 狗 狗 狗 狗 狗

直 | zhí | straight, vertical, candid, direct, frank

直 直 直 直 直 直 直 直

直 直 直 直 直 直

表 | biǎo | to show, to express, to display, outside, appearance, a watch

表 表 表 表 表 表 表 表

表 表 表 表 表 表

迎 | yíng | to welcome, to receive, to greet

迎 迎 迎 迎 迎 迎 迎

迎 迎 迎 迎 迎 迎

近 | jìn | near, close to, approximately

近 近 近 近 近 近 近

近 近 近 近 近 近

金 | **jīn** | gold, metal, money

金 金 金 金 金 金 金 金

金 金 金 金 金 金

青 | **qīng** | nature's color, blue, green, black, young

青 青 青 青 青 青 青 青

青 青 青 青 青 青

亮 | **liàng** | bright, brilliant, radiant, light

亮 亮 亮 亮 亮 亮 亮 亮 亮

亮 亮 亮 亮 亮 亮

便 | **biàn** | easy, suitable, convenient | **pián** | convenient, cheap, inexpensive

便 便 便 便 便 便 便 便 便

便 便 便 便 便 便

係

xì | system, line, link, connection

係 係 係 係 係 係 係 係 係

係 係 係 係 係 係

信

xìn | to trust, to believe, letter, sign

信 信 信 信 信 信 信 信 信

信 信 信 信 信 信

南

nán | south, southern, southward

南 南 南 南 南 南 南 南 南

南 南 南 南 南 南

孩

hái | baby, child, children

孩 孩 孩 孩 孩 孩 孩 孩 孩

孩 孩 孩 孩 孩 孩

客

kè | guest, traveller, customer

客 客 客 客 客 客 客 客 客

客 客 客 客 客 客

屋

wū | building, house, shelter, room

屋 屋 屋 屋 屋 屋 屋 屋 屋

屋 屋 屋 屋 屋 屋

思

sī | to think, to ponder, to consider, final particle

思 思 思 思 思 思 思 思 思

思 思 思 思 思 思

故

gù | reason, cause, happening, instance

故 故 故 故 故 故 故 故 故

故 故 故 故 故 故

學會三天，學好三年。

chūn | springtime, joyful, lustful, wanton

春

春 春 春 春 春 春 春 春 春

春 春 春 春 春 春

xǐ | to bathe, to rinse, to wash

洗

洗 洗 洗 洗 洗 洗 洗 洗 洗

洗 洗 洗 洗 洗 洗

huó | to exist, to live, to survive, living, working

活

活 活 活 活 活 活 活 活 活

活 活 活 活 活 活

xiāng | each other, one another, mutually

相

相 相 相 相 相 相 相 相 相

相 相 相 相 相 相

xiàng | appearance, portrait, picture, to appraise

秋

qiū | autumn, fall, year

秋 秋 秋 秋 秋 秋 秋 秋 秋

秋 秋 秋 秋 秋 秋

穿

chuān | to drill, to pierce, to dress, to wear

穿 穿 穿 穿 穿 穿 穿 穿 穿

穿 穿 穿 穿 穿 穿

計

jì | to calculate, to count, to plan, to reckon, plot, scheme

計 計 計 計 計 計 計 計 計

計 計 計 計 計 計

重

zhòng | heavy, weighty, to double, to repeat

重 重 重 重 重 重 重 重 重

重 重 重 重 重 重

chóng | serious, to attach importance to

音

yīn | sound, tone, pitch, pronunciation

音 音 音 音 音 音 音 音 音

音 音 音 音 音 音

香

xiāng | incense, fragrant, aromatic

香 香 香 香 香 香 香 香 香

香 香 香 香 香 香

原

yuán | source, origin, beginning

原 原 原 原 原 原 原 原 原 原

原 原 原 原 原 原

哭

kū | to weep, to cry, to wail

哭 哭 哭 哭 哭 哭 哭 哭 哭 哭

哭 哭 哭 哭 哭 哭

xià | summer, the Xia or Hsia dynasty

夏

夏 夏 夏 夏 夏 夏 夏 夏 夏 夏

夏 夏 夏 夏 夏 夏

róng | appearance, looks, form, figure, to contain, to hold

容

容 容 容 容 容 容 容 容 容 容

容 容 容 容 容 容

páng | side, beside, close, nearby

旁

旁 旁 旁 旁 旁 旁 旁 旁 旁 旁

旁 旁 旁 旁 旁 旁

chā | difference, discrepancy, to differ, error **cī** | uneven

差

差 差 差 差 差 差 差 差 差

差 差 差 差 差 差

chāi | to dispatch

旅

lǚ | journey, trip, to travel

旅 旅 旅 旅 旅 旅 旅 旅 旅 旅

旅 旅 旅 旅 旅 旅

桌

zhuō | table, stand, desk, counter

桌 桌 桌 桌 桌 桌 桌 桌 桌 桌

桌 桌 桌 桌 桌 桌

海

hǎi | sea, ocean

海 海 海 海 海 海 海 海 海 海

海 海 海 海 海 海

特

tè | special, unique, distinguished

特 特 特 特 特 特 特 特 特 特

特 特 特 特 特 特

班

bān | class, squad, team, work shift

班班班班班班班班班班

班 班 班 班 班 班

病

bìng | sickness, illness, disease

病病病病病病病病病病

病 病 病 病 病 病

租

zū | to rent, to lease, to hire

租租租租租租租租租租

租 租 租 租 租 租

站

zhàn | stand, station, to halt, to stand, website

站站站站站站站站站站

站 站 站 站 站 站

笑

xiào | to smile, to laugh, to giggle

笑 笑 笑 笑 笑 笑 笑 笑 笑 笑

笑 笑 笑 笑 笑 笑

紙

zhǐ | paper

紙 紙 紙 紙 紙 紙 紙 紙 紙 紙

紙 紙 紙 紙 紙 紙

記

jì | mark, sign, to note, to record, to memorize, to remember

記 記 記 記 記 記 記 記 記 記

記 記 記 記 記 記

草

cǎo | grass, herbs, cursive script, manuscript, careless, rough

草 草 草 草 草 草 草 草 草 草

草 草 草 草 草 草

sòng | to see off, to send off, to dispatch, to give, to deliver, to carry

送 送 送 送 送 送 送 送 送

送 送 送 送 送 送

yuàn | court, yard, courtyard, school

院 院 院 院 院 院 院 院 院

院 院 院 院 院 院

zhī | classifier for birds and certain animals

隻 隻 隻 隻 隻 隻 隻 隻 隻 隻

隻 隻 隻 隻 隻 隻

tíng | to stop, to halt, to park (a car)

停 停 停 停 停 停 停 停 停 停

停 停 停 停 停 停

動

dòng | to move, to happen, movement, action

動 動 動 動 動 動 動 動 動 動

動 動 動 動 動 動

唱

chàng | to sing, to chant, to call, ditty, song

唱 唱 唱 唱 唱 唱 唱 唱 唱 唱

唱 唱 唱 唱 唱 唱

啊

a | ah, exclamatory particle

啊 啊 啊 啊 啊 啊 啊 啊 啊 啊

啊 啊 啊 啊 啊 啊

情

qíng | emotion, feeling, sentiment

情 情 情 情 情 情 情 情 情 情

情 情 情 情 情 情

接
jiē | to connect, to join, to receive, to meet, to answer the phone

接 接 接 接 接 接 接 接 接 接

接 接 接 接 接 接

望
wàng | to expect, to hope, to look forward to

望 望 望 望 望 望 望 望 望 望 望

望 望 望 望 望 望

條
tiáo | clause, condition, string, stripe

條 條 條 條 條 條 條 條 條 條

條 條 條 條 條 條

球
qiú | ball, globe, sphere, round

球 球 球 球 球 球 球 球 球 球 球

球 球 球 球 球 球

少壯不努力，老大徒傷悲。

yǎn | eyelet, hole, opening

眼

眼 眼 眼 眼 眼 眼 眼 眼 眼 眼 眼

眼 眼 眼 眼 眼 眼

piào | bank note, ticket, vote, a slip of paper

票

票 票 票 票 票 票 票 票 票 票 票

票 票 票 票 票 票

dì | sequence, number, grade, degree, particle prefacing an ordinal

第

第 第 第 第 第 第 第 第 第 第 第

第 第 第 第 第 第

lěi | to accumulate, to involve or implicate , continuous, repeated

累

累 累 累 累 累 累 累 累 累 累 累

累 累 累 累 累 累

lèi | tired, weary, to strain, to wear out, to work hard

xí | to study, to practice, habit

習 習 習 習 習 習 習 習 習 習 習

習 習 習 習 習 習

dàn | egg

蛋 蛋 蛋 蛋 蛋 蛋 蛋 蛋 蛋 蛋 蛋

蛋 蛋 蛋 蛋 蛋 蛋

dài | bag, sack, pocket, pouch

袋 袋 袋 袋 袋 袋 袋 袋 袋 袋 袋

袋 袋 袋 袋 袋 袋

chù | place, location, spot, point, office, department, bureau

處 處 處 處 處 處 處 處 處 處 處

處 處 處 處 處 處

chǔ | to reside, to live, to dwell, to be in, to be situated at, to stay

許 | **xǔ** | to consent, to permit, to promise, to betroth, surname

許 許 許 許 許 許 許 許 許 許
許 許 許 許 許 許

貨 | **huò** | products, merchandise, goods, commodities

貨 貨 貨 貨 貨 貨 貨 貨 貨 貨 貨
貨 貨 貨 貨 貨 貨

通 | **tōng** | to pass through, to open, to connect, to communicate, common

通 通 通 通 通 通 通 通 通 通
通 通 通 通 通 通

部 | **bù** | department, ministry, division, unit, part, section

部 部 部 部 部 部 部 部 部 部
部 部 部 部 部 部

雪

xuě | snow, wipe away shame, avenge

雪雪雪雪雪雪雪雪雪雪雪

雪雪雪雪雪雪

魚

yú | fish

魚魚魚魚魚魚魚魚魚魚魚

魚魚魚魚魚魚

喂

wèi | interjection used to call attention

喂喂喂喂喂喂喂喂喂喂喂

喂喂喂喂喂喂

單

dān | single, individual, only, lone

單單單單單單單單單單單單

單單單單單單

chǎng | field, open space, market, square, stage

場

場 場 場 場 場 場 場 場 場 場 場 場

場 場 場 場 場 場

huàn | to change, to exchange, to swap, to trade

換

換 換 換 換 換 換 換 換 換 換 換

換 換 換 換 換 換

jǐng | scenery, view, conditions, circumstances

景

景 景 景 景 景 景 景 景 景 景 景 景

景 景 景 景 景 景

yǐ | chair, seat

椅

椅 椅 椅 椅 椅 椅 椅 椅 椅 椅 椅

椅 椅 椅 椅 椅 椅

kě | thirsty, parched, to yearn, to pine for

渴 渴 渴 渴 渴 渴 渴 渴 渴 渴 渴

渴 渴 渴 渴 渴 渴

yóu | to wander, to travel, to tour, to roam, passage of river

游 游 游 游 游 游 游 游 游 游 游

游 游 游 游 游 游

rán | certainly, naturally, suddenly

然 然 然 然 然 然 然 然 然 然 然 然

然 然 然 然 然 然

huà | picture, painting, drawing, to draw

畫 畫 畫 畫 畫 畫 畫 畫 畫 畫 畫 畫

畫 畫 畫 畫 畫 畫

發 | fā | to issue, to dispatch, to send out

發 發 發 發 發 發 發 發 發 發 發 發

發 發 發 發 發 發

筆 | bǐ | pen, pencil, writing brush, to compose, to write

筆 筆 筆 筆 筆 筆 筆 筆 筆 筆 筆 筆

筆 筆 筆 筆 筆 筆

等 | děng | rank, grade, same, equal, to wait

等 等 等 等 等 等 等 等 等 等 等 等

等 等 等 等 等 等

結 | jié | knot, sturdy, bond, to tie, to bind jiē | strong, stammeringly

結 結 結 結 結 結 結 結 結 結 結 結

結 結 結 結 結 結

舒

shū | relaxed, comfortable, to unfold, to stretch out

舒 舒 舒 舒 舒 舒 舒 舒 舒 舒 舒 舒

舒 舒 舒 舒 舒 舒

菜

cài | vegetables, dish, food

菜 菜 菜 菜 菜 菜 菜 菜 菜 菜 菜 菜

菜 菜 菜 菜 菜 菜

華

huá | flower, magnificent, splendid, flowery

華 華 華 華 華 華 華 華 華 華 華 華

華 華 華 華 華 華

著

zhù | to write, book **tzhe** | aspect particle indicating action in

著 著 著 著 著 著 著 著 著 著 著 著

著 著 著 著 著 著

zháo | to be affected by, to catch fire, to burn, to fall asleep

zhāo | to receive, to accept **zhuó** | to wear (clothes), to contac

jiē | street, road, thoroughfare

街 街 街 街 街 街 街 街 街 街 街

街 街 街 街 街 街

shì | to look at, to inspect, to observe, to regard

視 視 視 視 視 視 視 視 視 視 視

視 視 視 視 視 視

cí | phrase, expression, words, speech

詞 詞 詞 詞 詞 詞 詞 詞 詞 詞 詞

詞 詞 詞 詞 詞 詞

guì | expensive, costly, valuable, precious

貴 貴 貴 貴 貴 貴 貴 貴 貴 貴 貴

貴 貴 貴 貴 貴 貴

越
yuè | to exceed, to surpass, to transcend

越 越 越 越 越 越 越 越 越 越 越 越

越 越 越 越 越 越

跑
pǎo | to run, to flee, to escape

跑 跑 跑 跑 跑 跑 跑 跑 跑 跑 跑 跑

跑 跑 跑 跑 跑 跑

週
zhōu | week, turn, cycle, anniversary

週 週 週 週 週 週 週 週 週

週 週 週 週 週 週

進
jìn | to advance, to make progress, to come in, to enter

進 進 進 進 進 進 進 進 進 進 進

進 進 進 進 進 進

只有改變，才是唯一的永恆。

郵

郵 郵 郵 郵 郵 郵 郵 郵 郵 郵 郵

郵 郵 郵 郵 郵 郵

間

jiān | between, among, within a definite time or space, room

間 間 間 間 間 間 間 間 間 間 間

間 間 間 間 間 間

jiàn | gap, to separate

陽

yáng | bright, sunny, clear

陽 陽 陽 陽 陽 陽 陽 陽 陽 陽 陽

陽 陽 陽 陽 陽 陽

黃

huáng | yellow, surname

黃 黃 黃 黃 黃 黃 黃 黃 黃 黃 黃 黃

黃 黃 黃 黃 黃 黃

yuán | garden, park, orchard

園 園 園 園 園 園 園 園 園 園 園 園 園
園 園 園 園 園 園

yì | thought, idea, opinion, desire, wish, meaning, intention

意 意 意 意 意 意 意 意 意 意 意 意 意
意 意 意 意 意 意

bān | to move, to remove, to shift, to transfer, to incite disharmony

搬 搬 搬 搬 搬 搬 搬 搬 搬 搬 搬 搬
搬 搬 搬 搬 搬 搬

zhǔn | standard, accurate, to permit, to approve, to allow

準 準 準 準 準 準 準 準 準 準 準 準 準
準 準 準 準 準 準

照

zhào | to shine, to reflect, to illuminate

照 照 照 照 照 照 照 照 照 照 照 照 照
照 照 照 照 照 照

爺

yé | grandfather, old man

爺 爺 爺 爺 爺 爺 爺 爺 爺 爺 爺 爺 爺
爺 爺 爺 爺 爺 爺

當

dāng | appropriate, timely, to act

當 當 當 當 當 當 當 當 當 當 當 當 當
當 當 當 當 當 當

dàng | suitable, to replace, to regard as, to pawn

晴

jīng | eyeball, pupil

晴 晴 晴 晴 晴 晴 晴 晴 晴 晴 晴 晴
晴 晴 晴 晴 晴 晴

kuài | chopsticks

筷

筷筷筷筷筷筷筷筷筷筷筷筷筷
筷筷筷筷筷筷

jié | festival, knot, joint, segment, to economize, to save

節

節節節節節節節節節節節節節
節節節節節節

jīng | to pass through, to undergo, to bear, to endure

經

經經經經經經經經經經經經經
經經經經經經

nǎo | brain

腦

腦腦腦腦腦腦腦腦腦腦腦腦腦
腦腦腦腦腦腦

腳

jiǎo | leg, foot, foundation, base

腳 腳 腳 腳 腳 腳 腳 腳 腳 腳 腳 腳 腳

腳 腳 腳 腳 腳 腳

萬

wàn | ten thousand, innumerable

萬 萬 萬 萬 萬 萬 萬 萬 萬 萬 萬 萬 萬

萬 萬 萬 萬 萬 萬

試

shì | to try, to experiment, exam, test

試 試 試 試 試 試 試 試 試 試 試 試 試

試 試 試 試 試 試

該

gāi | should, ought to, must

該 該 該 該 該 該 該 該 該 該 該 該 該

該 該 該 該 該 該

跳 | **tiào** | to jump, to hop, to skip over, to bounce, to palpitate

跳 跳 跳 跳 跳 跳 跳 跳 跳 跳 跳 跳 跳

跳 跳 跳 跳 跳 跳

較 | **jiào** | to compare, to dispute, relatively

較 較 較 較 較 較 較 較 較 較 較 較 較

較 較 較 較 較 較

運 | **yùn** | to move, to transport, to use, to apply, fortune, luck, fate

運 運 運 運 運 運 運 運 運 運 運 運 運

運 運 運 運 運 運

飽 | **bǎo** | satisfied, to eat one's fill

飽 飽 飽 飽 飽 飽 飽 飽 飽 飽 飽 飽 飽

飽 飽 飽 飽 飽 飽

xiàng | to resemble, to be like, to look as if, such as, appearance, image

像 像 像 像 像 像 像 像 像 像 像

像 像 像 像 像 像

tú | diagram, chart, map, picture, to plan

圖 圖 圖 圖 圖 圖 圖 圖 圖 圖 圖 圖 圖

圖 圖 圖 圖 圖 圖

jìng | border, place, condition, boundary, circumstances, territory

境 境 境 境 境 境 境 境 境 境 境 境

境 境 境 境 境 境

màn | slowly, leisurely

慢 慢 慢 慢 慢 慢 慢 慢 慢 慢 慢 慢

慢 慢 慢 慢 慢 慢

歌

gē | song, lyrics, to sing, to chant

歌 歌 歌 歌 歌 歌 歌 歌 歌 歌 歌 歌 歌

歌 歌 歌 歌 歌 歌

滿

mǎn | to fill, full, filled, packed, fully, completely, to satisfy

滿 滿 滿 滿 滿 滿 滿 滿 滿 滿 滿 滿 滿

滿 滿 滿 滿 滿 滿

漂

piāo | to float, to drift　**piǎo** | to bleach, polished

漂 漂 漂 漂 漂 漂 漂 漂 漂 漂 漂 漂 漂

漂 漂 漂 漂 漂 漂

piào | elegant, beautiful

睡

shuì | to sleep, to doze

睡 睡 睡 睡 睡 睡 睡 睡 睡 睡 睡 睡 睡

睡 睡 睡 睡 睡 睡

種

zhǒng | seed, species, kind, type　　**zhòng** | to plant, to grow, to cultivate

種 種 種 種 種 種 種 種 種 種 種 種 種

種 種 種 種 種 種

算

suàn | to regard as, to figure, to calculate, to compute

算 算 算 算 算 算 算 算 算 算 算 算 算

算 算 算 算 算 算

綠

lǜ | green, chlorine

綠 綠 綠 綠 綠 綠 綠 綠 綠 綠 綠 綠 綠

綠 綠 綠 綠 綠 綠

網

wǎng | net, network

網 網 網 網 網 網 網 網 網 網 網 網 網

網 網 網 網 網 網

| 認 | **rèn** \| to know, to recognize, to understand |
| | 認 認 認 認 認 認 認 認 認 認 認 認 認 |
| | 認 認 認 認 認 認 |
| | |

| 語 | **yǔ** \| words, language, saying, expression |
| | 語 語 語 語 語 語 語 語 語 語 語 語 語 |
| | 語 語 語 語 語 語 |
| | |

| 遠 | **yuǎn** \| distant, remote, far, profound |
| | 遠 遠 遠 遠 遠 遠 遠 遠 遠 遠 遠 遠 遠 |
| | 遠 遠 遠 遠 遠 遠 |
| | |

| 鼻 | **bí** \| nose, first |
| | 鼻 鼻 鼻 鼻 鼻 鼻 鼻 鼻 鼻 鼻 鼻 鼻 鼻 |
| | 鼻 鼻 鼻 鼻 鼻 鼻 |
| | |

沒有汗水，就沒有成功的淚水。

zuǐ | mouth, lips

嘴 嘴 嘴 嘴 嘴 嘴 嘴 嘴 嘴 嘴 嘴 嘴 嘴

嘴 嘴 嘴 嘴 嘴 嘴

yǐng | shadow, image, reflection, photograph

影 影 影 影 影 影 影 影 影 影 影 影 影

影 影 影 影 影 影

lóu | multi-story building, floor

樓 樓 樓 樓 樓 樓 樓 樓 樓 樓 樓 樓

樓 樓 樓 樓 樓 樓

rè | heat, fever, zeal

熱 熱 熱 熱 熱 熱 熱 熱 熱 熱 熱 熱 熱

熱 熱 熱 熱 熱 熱

練

liàn | to drill, to exercise, to practice, to train

練 練 練 練 練 練 練 練 練 練 練 練 練

練 練 練 練 練 練

課

kè | subject, lesson, course, classwork

課 課 課 課 課 課 課 課 課 課 課 課 課

課 課 課 課 課 課

豬

zhū | pig, hog, wild boar

豬 豬 豬 豬 豬 豬 豬 豬 豬 豬 豬 豬 豬

豬 豬 豬 豬 豬 豬

賣

mài | to sell, to betray, to show off

賣 賣 賣 賣 賣 賣 賣 賣 賣 賣 賣 賣 賣

賣 賣 賣 賣 賣 賣

è | hungry, greedy

餓

餓 餓 餓 餓 餓 餓 餓 餓 餓 餓 餓 餓 餓

餓 餓 餓 餓 餓 餓

shù | tree, to plant, to set up, to establish

樹

樹 樹 樹 樹 樹 樹 樹 樹 樹 樹 樹 樹 樹

樹 樹 樹 樹 樹 樹

dēng | lamp, lantern, light

燈

燈 燈 燈 燈 燈 燈 燈 燈 燈 燈 燈 燈 燈

燈 燈 燈 燈 燈 燈

gāo | cake, pastry

糕

糕 糕 糕 糕 糕 糕 糕 糕 糕 糕 糕 糕 糕

糕 糕 糕 糕 糕 糕

糖	**táng** candy, sugar, sweets	

糖 糖 糖 糖 糖 糖 糖 糖 糖 糖 糖 糖

糖 糖 糖 糖 糖 糖

興	**xīng** to rise, to flourish, to become popular, to start, to encourage	

興 興 興 興 興 興 興 興 興 興 興 興 興

興 興 興 興 興 興

xìng feeling or desire to do sth, interest in sth, excitement

親	**qīn** relatives, parents, intimate, close, in person, first-hand	

親 親 親 親 親 親 親 親 親 親 親 親 親

親 親 親 親 親 親

貓	**māo** cat	

貓 貓 貓 貓 貓 貓 貓 貓 貓 貓 貓 貓 貓

貓 貓 貓 貓 貓 貓

辦 | **bàn** | to do, to manage, to handle, to set up, to deal with

辦 辦 辦 辦 辦 辦 辦 辦 辦 辦 辦 辦 辦

辦 辦 辦 辦 辦 辦

錯 | **cuò** | error, mistake, incorrect, wrong

錯 錯 錯 錯 錯 錯 錯 錯 錯 錯 錯 錯 錯

錯 錯 錯 錯 錯 錯

餐 | **cān** | to eat, to dine, meal, food

餐 餐 餐 餐 餐 餐 餐 餐 餐 餐 餐 餐 餐

餐 餐 餐 餐 餐 餐

館 | **guǎn** | building, shop, term for certain service establishments

館 館 館 館 館 館 館 館 館 館 館 館 館

館 館 館 館 館 館

幫

bāng | to help, to assist, to support, to defend, party

幫 幫 幫 幫 幫 幫 幫 幫 幫

幫 幫 幫 幫 幫 幫

懂

dǒng | to understand, to know

懂 懂 懂 懂 懂 懂 懂 懂 懂 懂 懂 懂 懂

懂 懂 懂 懂 懂 懂

應

yīng | to agree (to do sth), should, ought to, must

應 應 應 應 應 應 應 應

應 應 應 應 應 應

yīng | to answer, to respond, to comply with, to deal with

聲

shēng | sound, noise, voice, tone, music

聲 聲 聲 聲 聲 聲 聲 聲 聲 聲

聲 聲 聲 聲 聲 聲

liǎn | face, cheek, reputation

臉 臉 臉 臉 臉 臉 臉 臉 臉

臉 臉 臉 臉 臉 臉

lǐ | courtesy, manners, social customs

禮 禮 禮 禮 禮 禮 禮 禮 禮 禮

禮 禮 禮 禮 禮 禮

zhuǎn | to turn, to change direction, to transfer

轉 轉 轉 轉 轉 轉 轉 轉 轉 轉 轉

轉 轉 轉 轉 轉 轉

zhuàn | to circle about, to walk about

yī | to cure, to heal, to treat, doctor, medicine

醫 醫 醫 醫 醫 醫 醫 醫 醫 醫

醫 醫 醫 醫 醫 醫

雙

shuāng | pair, couple, both, measure word for things that come in pairs

雙 雙 雙 雙 雙 雙 雙 雙 雙 雙

雙 雙 雙 雙 雙 雙

雞

jī | chicken

雞 雞 雞 雞 雞 雞 雞 雞 雞 雞

雞 雞 雞 雞 雞 雞

離

lí | to part from, to be away from

離 離 離 離 離 離 離 離 離 離

離 離 離 離 離 離

題

tí | topic, problem for discussion, exam question, subject, to inscribe

題 題 題 題 題 題 題 題 題 題

題 題 題 題 題 題

顏 | yán | face, facial appearance

顏 顏 顏 顏 顏 顏 顏 顏 顏 顏

顏 顏 顏 顏 顏 顏

藥 | yào | drugs, medicine

藥 藥 藥 藥 藥 藥 藥 藥 藥 藥

藥 藥 藥 藥 藥 藥

識 | shí | knowledge, to understand, to recognize, to know

識 識 識 識 識 識 識 識 識 識

識 識 識 識 識 識

邊 | biān | border, edge, margin, side

邊 邊 邊 邊 邊 邊 邊 邊 邊 邊

邊 邊 邊 邊 邊 邊

關

guān | frontier pass, to close, to shut, relation

關 關 關 關 關 關 關 關 關 關

關 關 關 關 關 關

難

nán | problem, difficulty, difficult, not good

難 難 難 難 難 難 難 難 難 難

難 難 難 難 難 難

nàn | disaster, distress, to scold

麵

miàn | flour, noodles

麵 麵 麵 麵 麵 麵 麵 麵 麵 麵 麵

麵 麵 麵 麵 麵 麵

體

tǐ | body, group, class, form, style, system

體 體 體 體 體 體 體 體 體 體 體 體

體 體 體 體 體 體

百倍其功，終必有成。

ràng | to allow, to permit, to yield

讓

讓 讓 讓 讓 讓 讓 讓 讓 讓 讓 讓 讓

讓 讓 讓 讓 讓 讓

tīng | hall, central room

廳

廳 廳 廳 廳 廳 廳 廳 廳 廳 廳 廳 廳

廳 廳 廳 廳 廳 廳

LifeStyle059

華語文書寫能力習字本：中英文版基礎級 2
（依國教院三等七級分類，含英文釋意及筆順練習）

作者	療癒人心悅讀社
美術設計	許維玲
編輯	劉曉甄
企畫統籌	李橘
總編輯	莫少閒
出版者	朱雀文化事業有限公司
地址	台北市基隆路二段 13-1 號 3 樓
電話	02-2345-3868
傳真	02-2345-3828
劃撥帳號	19234566　朱雀文化事業有限公司
e-mail	redbook@hibox.biz
網址	http://redbook.com.tw/
總經銷	大和書報圖書股份有限公司 02-8990-2588
ISBN	978-626-7064-08-5
初版一刷	2022.04
定價	119 元
出版登記	北市業字第1403號

國家圖書館出版品預行編目

華語文書寫能力習字本. 基礎級2/療
癒人心悅讀社作.-- 初版. --
臺北市 : 朱雀文化事業有限公司,
2022.04- 冊 ;公分. -- (LifeStyle ; 59)
中英文版
ISBN 978-626-7064-08-5
(第2冊：平裝). --

1.CST: 習字範本 2.CST: 漢字

943.9　　　　　　　　111004221

About 買書：

●朱雀文化圖書在北中南各書店及誠品、 金石堂、 何嘉仁等連鎖書店均有販售， 如欲購買本公司圖書，
建議你直接詢問書店店員。 如果書店已售完， 請撥本公司電話(02)2345-3868。

●●至朱雀文化網站購書（ http://redbook.com.tw）， 可享85折優惠。

●●●至郵局劃撥（ 戶名： 朱雀文化事業有限公司， 帳號19234566）， 掛號寄書不加郵資， 4本以下無折
扣， 5～9本95折， 10本以上9折優惠。